捐助機構

 香港賽馬會慈善信託基金

香港賽馬會慈善信託基金自二〇一六年開始捐助香港街頭足球推行

「賽馬會社區足球創希望」計劃，協助曾經無家的弱勢群體重塑健康生活。

出版《足動生命》第二冊是推動生命教育的工作之一。

香港街頭足球謹向香港賽馬會慈善信託基金致以衷心謝意：「謝謝你同行」。

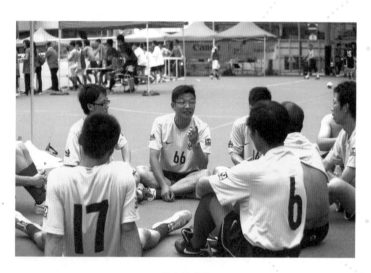

· 曙光足球隊 ·

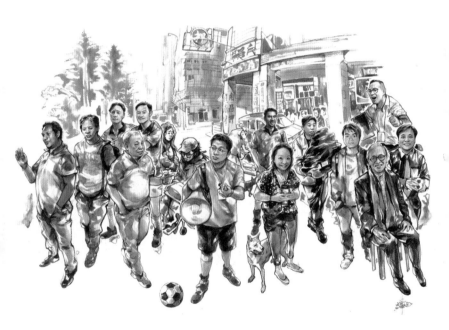

• 插畫：Man 僧 •

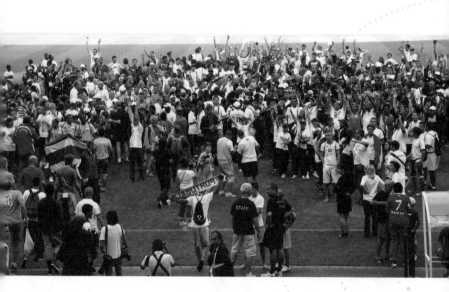

・ 開幕禮 ・

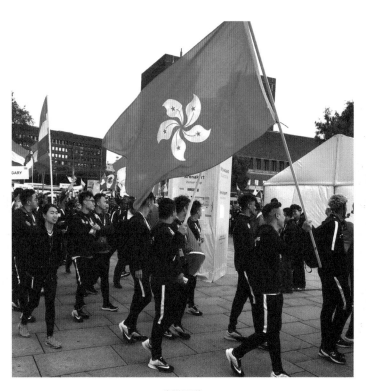

・球隊巡遊・

· 比賽實況 ·

· 列隊奏國歌 ·

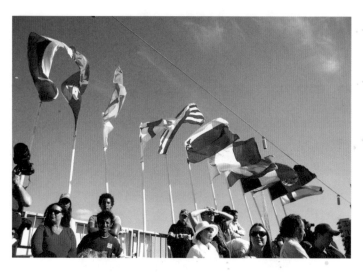

・無家者世界盃，各國參與的比賽盛事・

足動生命

無家者與香港街足的汗與淚

香港街頭足球　策劃

梁蔚澄　著

目錄

• • • •

序一

現代社會不應有無家及貧窮問題，但可惜它們依舊存在。有時候，社會並沒有安全網，有些人很快被脫離、遺棄，屆時他們便很難重投社會。

香港街頭足球利用足球作為媒介，協助參加者重投社會。他們舉辦年度比賽、以簡單足球比賽為本的支援活動，甚有成效，很多人都感謝活動為自己帶來了改變，以及持續改善他們的生活。

無家者世界盃現時有來自超過七十多個國家或地區的街頭足球夥伴，香港街頭足球是當中的重要成員之一。香港街頭足球工作成效顯著，我們為大家長期的合作關係而感到自豪。每年無家者世界盃之始，當香港隊進入會場時，都會為我們帶來喜悅。香港隊已成為我們不可或缺的國際成員。

雖然因全球疫症大流行而打斷工作，但我們仍專注於我們的國際性目標，利用足球改變全球數以百萬受貧窮及無家問題困擾人士的生活。疫症大流行令情況

更嚴峻，這意味我們需要一起加倍努力，讓我們的工作重回軌道。

香港街頭足球的努力和貢獻、其堅毅精神令人鼓舞。我們都需要互相激勵，而本書有助做到這點，訴說生命改變的振奮故事，透過分享令其他人建立信心及良好的精神面貌。

我們正在一起講述一個不同的故事，試圖改變大眾對貧困人士的刻板形象和施捨文化。我們在無家者世界盃建立了一個基金會，為大眾提供改變其生命的途徑——授人自助而非拖捨。香港街頭足球是這場全球運動中重要的一部分。

只要我們願意，我們有能力改變世界。只要我們齊心協力、互相支持，無家及貧窮問題就有可能徹底完結。本書正提供一些論述讓我們知道如何做到這一點。恭喜香港街頭足球，我們期待不久將來，再次在足球場上相見。

Mel Young

無家者世界盃主席

Homelessness and poverty should not exist in this modern world, but they do.

Sometimes there are no safety nets and people can fall out of society very quickly. Once they have fallen it can be very difficult to rejoin society.

Street Soccer Hong Kong use football as a means of helping people back into society. They organise an annual tournament and associated support programmes with the simple game of football at its core space. And it works. Many people thanks to their programmes, have changed and will continue to change their lives.

Street Soccer Hong Kong is a treasured member of the Homeless World Cup network which has a street football partner in over 70 countries. The work Street Soccer Hong Kong carries out is magnificent and we are proud to have had such a long-term relationship. It always brings a smile to our faces when we see the Hong Kong team marching into the stadium at the start of the annual Homeless World Cup. Hong Kong is now an integral part of our international network.

Despite interruptions from the global pandemic, we all remain focused on our international goal of using football to change the lives of millions of people globally who are suffering from poverty and homelessness. The pandemic has made the situation even worse but that means we will collectively redouble our efforts to bring our mission back on track.

The hard work and dedication of Street Soccer Hong Kong and its resilience is inspiring. We all need to inspire one another, and this book helps to do that. We want to tell the uplifting story about how people's lives can be changed and share it with one another to build morale and confidence.

We are collectively telling a different story and challenging the stereotypical image of people who live in poverty and the hand-out culture. At the Homeless World Cup, we create a foundation which allows people to change their lives – a hand up rather than a handout. Street Soccer Hong Kong are a key part of that global movement.

We can change the world if we want to. If we all work together and support each other then it is possible to end homelessness and poverty altogether. This book helps by providing some of the narrative about how to do that. Congratulations to Street Soccer Hong Kong. We're looking forward to being on the football pitch together soon.

Mel Young

President, Homeless World Cup

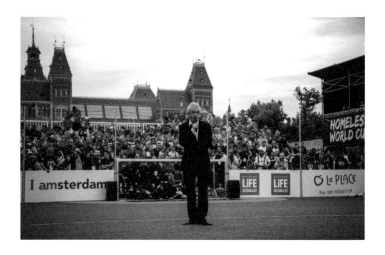

• • • •

序二

始於「足」下

有云：足球是圓的，不落場踢過波，不知道誰勝誰負；其實生命比足球更「玄」，一次接觸、一個碰面、一次際遇、一個決定，都可以改變人的一生。

二十年前的一個意念：組織本港無家者踢足球，改變他們的生活，正好展現出生命的微妙之處。從組織曙光足球隊，到舉辦本地慈善賽，組織無家者衝出香港，代表香港參加無家者世界盃，一一體現了堅持信念、改變生命的無限可能。

參加無家者足球隊的每位成員，雖然並非必然脫胎換骨重拾人生，但一個又一個生命的轉變，見證了從不可能變成可能的奇蹟。足球活動讓每一位球員檢視自我、學習如何與人合作相處，重建生活，當中互相扶持如同手

足，時有批評、責難和吵鬧，時有患難見真情，箇中經歷高低起伏，比球賽更峰迴路轉和精彩。

無家者在人生的路途上跌宕，嘗盡家庭、感情、工作、經濟和生活無數的挑戰下，無奈地選擇幽暗黑漆的天橋底、二十四小時的快餐店、空洞洞的貨車尾斗、堅硬冷冰的球場長椅為家，實是最無可奈何的選擇。新冠疫症肆虐，人人自危躲在家中，無家者仍以天地為家，在缺乏防疫物資下，處境更為險峻。防疫措施令無家者遭遇裁員失業和就業不足，經濟雪上加霜，確診後又缺乏援手，甚至因鄰居確診而受到感染，更需要社會的關懷和扶持。

要從人生暗淡谷底中看見曙光，既要自身努力，亦要家人、朋友和身邊每一位的支持。千里之行，始於「足」下，要「足」（觸）動生命，有賴每個人多走一步，多點參與和關懷，會帶來無窮的可能。除了友儕和親人支援，因應社會大環境的變化，更需要有效的社會服務和政策。執筆之際，新任特首李家超剛公佈施政報告，矢志要提升市民的「獲得感」和「幸福感」，當

中又有沒有考慮到本港無家者的困境？過去民間組織一直促請政府訂立「無家者友善政策」，呼籲全面檢視無家者服務，以房屋優先（Housing First）的模式支援無家者，進而處理其他生活面向的挑戰。新政府又會否採納建議，着力提升無家者的「幸福感」？

發展無家者足球隊，猶如結合有心人，匯聚各界力量，建立一道關懷無家者的曙光。這一道曙光，結集的是美意、培育的是善心、散發的是光芒；正如曙光足球隊的口號：「曙光曙光、永不放棄！」希望公眾和政府不會放棄每位無家者，協助他們尋回人生曙光。

何喜華 BBS JP
香港社區組織協會主任
二〇二二年十月

• • • •

序三

足下流金，逐夢四方

足球感動了生命，更為人生提供了動力與方向。踢足球也可以「踢出」無限可能，既能接通夢想，又可連繫人心。

二〇〇五年，社工吳衛東一個看似不可能的夢，啟動了一個經歷十八載而繼續延伸的足球之旅。當時，他希望組建一支無家者足球隊，並致力讓球隊代表香港出戰無家者世界盃。他的構思，燃點了陳永柏先生希望當上足球領隊的熱情，也讓我有機會，替這個意義深遠的夢想，沿途加油、給力。

回想我有幸在曙光足球隊成立之初，由陌路人的身份，轉化為從旁支持球隊發展的同路人，實在是一種福氣。十年前，我曾經為《足動生命》一書提筆。歲月的洗練只是更加凸顯出我們不忘初心，十年後再次獲邀，為本書

撰寫序言，讓我既感觸又感恩。我也希望藉此，答謝一直出心出力的支持機構和義工團隊。您們的付出，讓這個足球夢得以不斷延續，並感動了一個又一個的生命。

人生好比球賽。命途不會一帆風順，路上總會遇到挫折、碰到誘惑，並經歷種種挑戰。在這個漫長的鍛煉過程中，我們需要確立自身的定位，努力不懈，堅持目標，致力實踐夢想。

當然，追夢的道路並不簡單，實踐的過程往往困難重重。不過，凡事總有曙光，就像社工吳衞東和陳永柏先生一樣，通過無家者世界盃啟航，及後共同推動香港街頭足球的發展，當中的付出與堅持，值得弘揚及借鑑。

曙光足球隊、無家者世界盃和街頭足球的發展，為一群無家者的生活帶來希望，也為同路人注入正能量，更讓參與者得以到世界各地作賽，衝出香港，逐夢四方。

我深信，這本書能夠讓足球改變生命的力量傳承下去，並繼續讓更多有

需要的人士，獲得啟迪，重見曙光。

李宗德博士 GBS OStJ JP

我們要拍攝心中的一幅圖畫
左轉右折結果卻來到這裏
你在這裏可以買到任何配件
隨意組合東方之珠的映象

——也斯《鴨寮街》（節錄）

第一章

相反的我

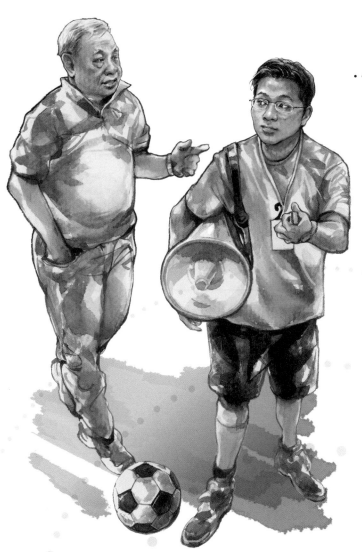

・陳永柏（左）、吳衛東（右）・

● ● ● ● ● ▲ 一

二〇〇四年，冬。

「已經有二十多年嗎？⋯⋯今天也是要好好加油。」

吳衞東淺淺一笑，步伐輕快地從深水埗地鐵站走上地面，隨即步入鴨寮街與北河街交界，街道兩旁的排檔整齊地排列着。他熟悉地走在熙來攘往的街道，來去自如。這裏即使人與車擠在同一道路上，仍然有其共存的默契，這或許是不成文的秩序，從來都沒發生甚麼意外。

這裏是香港的老區，在旅遊指南上，深水埗總會被描寫為一個歷史文化寶庫、中西合璧之地。雖然沒有瓊台玉宇、名店林立或高檔餐廳，卻保留着所餘無幾的「下舖上居」的騎樓、懷舊的唐樓、經營多年的小店及工匠駐足，也有電子零件集散地的鴨寮街，更有米芝蓮推薦的餐廳老店。

這可以說臥虎藏龍嗎？有人說這裏是一個天生天養的地方，活在這個繁

華熱鬧的舊區，大多都是基層市民，但這裏的人有着如野草般的生命力。

「東仔。」老人家像是親暱地叫喚她孫仔，「我在報紙見到了，你已經一直在幫我們這些小市民，又幫附近的無家者。現在又搞甚麼無家者世界盃足球隊，忙上加忙啊。」

吳衞東微笑點頭説：「還好，因為這是很有意義的事！係喇，你終於上到樓，住得慣嗎？」

「公屋環境一定好，但就是跟老朋友分開。今日特地來附近探朋友，就遇上你這個大忙人，真難得，不要累壞自己。」

「好，我會盡力。」

「都知你『死性不改』。」

二人相視而笑，再寒暄一會，他便告別這位曾是住在劏房的深水埗街坊，繼續踏上工作的旅途。

二十三年，可以説是人生中三分之一的時間。他看着一個個熟悉的臉

孔，再說聲早，驟然想起自己大半生都在這個舊區為基層市民展開扶貧工作，為草根和弱勢社群爭取應有的權益。他從香港中文大學經濟系畢業，並沒有投入金融世界的懷抱，卻選擇考取社工專業資格，走在扶貧最前線。

這是甚麼驅使的呢？

他從沒深究。

也許是因為父母參與工會活動，為工人爭取權益的身影深深地刻在他腦海中，又或許帶點信仰的感召，再加上看到社會的不公，要活得像沒看過這群需要協助的人，他不能忍受裝睡的自己。繁燈璀璨的城市背後，總有不少被遺忘的社群，社會從來沒有重視過弱勢的聲音，更遑論有相應的配套照顧被遺忘的一群，那不如自己與他們一起發聲。

人活着，找到想做的事，汗水亦如甘露，再苦也是甜。

他成為社工後，九年來主力為長者服務，之後轉向服務無家者、精神病康復者及更新人士。他還記得亞洲金融風暴重挫香港之時，入黑後近百個無

家者於尖沙咀文化中心門外，以天為被，以地為席，隔着維港，對岸就是金融中心，眼前景象震撼無比，難以忘懷。

每人總有各種原因而流落街頭，也並非所有人願意尋求協助。說到底，誰願意真心當他們的聆聽者，又鍥而不捨地走進他們的內心？

「東哥，又開工喇？你睡了多久呀？」

「有休息啦。有休息啦。」

他每星期基本工作五天，兩晚進行外展工作，深宵探訪無家者，再加上遊行提出訴求、接受訪問等，每星期的行程川流不息，這才逐漸揭露出更多失業、「時薪七元、沒有假期亦無任何福利」的工資剝削個案、無家者服務及住宿支援不足等嚴重社會問題，令弱勢聲音漸漸浮現起來。此時，他亦在街坊、無家者及社福界之間有了另一稱號，東哥。

每天與貧苦困交手，難過嗎？已沒時間來悲傷了。

累了嗎？工作當然疲憊！但，絕不辛苦，他會說因為在做自己喜歡的工作。

他回到辦公室，看到一堆堆紙箱如小山般。

「今晚派的物資都已經搬過來了，路線照舊吧。」

「對，分兩隊，都是通州街公園、天橋底、隧道，然後再去文化中心。」

梁姑娘回應。

電話響了。

「晚上十點集合，已通知義務司機了。這次機構捐贈的物資較多，這晚應該要到凌晨兩點才結束。」説畢，吳衛東走回自己的坐位，凳還未坐暖，

「你是吳衛東？你在好心做壞事。他們都只是社會的寄生蟲，又有礙觀瞻，你搞甚麼足球隊，『瞓街瞓到踢世界盃？』。他們為何可以不用付錢就有瓦遮頭，我就要去供樓又要交稅？這樣不公平！你那麼喜歡他們，就把他們通通都收留啦！」

咔！嘟……嘟……嘟……

「我真的願意收留他們啊，我們已經着手營運無家者宿舍，可惜一直欠

經費，否則可以讓更多人受惠，解燃眉之急，也可爭取多一點時間讓他們嘗試規劃未來。」吳衞東來不及回話，對方就掛線了。

這連對話也稱不上，只是單方向的表達，他只好露出一絲無奈的微笑，也許真誠的溝通和了解，從來都需要那丁點的胸襟與耐性。

他看着坐位旁借來的球衣，波鞋也只是白飯魚（廉價帆布鞋的俗稱），然後再看看他們獲得深水埗區議會贊助的七千八百元經費，餘下的只能幫補場租及球證費用，現在已經所剩無幾。

「東哥，你的曙光足球隊怎樣了？」梁姑娘把物資點算好，回到坐位上。

她剛在大學畢業便加入團隊，年資尚淺，在她眼中，東哥毋庸置疑是無私的，總是百折不撓，也可說是個怪人。他像是有源源不絕的動力，想到甚麼就先起行動的人，成立曙光足球隊便是其中之一。

這一切源於他早前在報紙上看到的一個報導。無家者世界盃是由國際街頭報紙網絡的組織所舉辦的國際性足球賽事，參賽隊伍都是來自世界各地的

無家者，賽事已進行了兩屆。吳衞東得悉消息後，立即向主任提出此計劃，

「可以啊，那你去嘗試找資金」。獲得主任批准後至今，東哥已急不及待，早

已四出宣傳。

「原本以為沒人有興趣，怎料在露宿者之家招募後反應很好，有二十名無

家者參加，我已經安排了友誼賽。」

梁姑娘又暗自讚嘆東哥的行動力，說：「那就是欠日後的訓練、出國比賽

等費用。資金⋯⋯」「見步行步。」

此刻，吳衞東在腦海中想到的辦法也已盡量使出，如向那個機構申請資

助，接受採訪讓更多人明白無家者缺乏的不只是物質，而是燃起他們對自己

有要求及得到別人的信心，才有改變的動力。足球是一個契機，世界盃是誘

因，這是團隊運動，勇氣、自律、堅持及尊重，缺一不可。他希望無家者以

世界盃為目標向前踏一步，經過訓練後，能重新振作。

對於他來說，即使出國參賽有點遙遠，但也沒想太多，因為經營一隊足

球隊需要資金，先令球隊成形好像來得比一切重要。

「嗯，總會有曙光。」他在心中默念。

鈴鈴⋯⋯鈴鈴⋯⋯

吳衞東又拿起電話，接聽開啟第二人生、改變眾人命運的電話。

● ● ● ● ●

二

┈┈┈┈┈┈┈┈┈┈┈┈┈┈

陳永柏（Alex）快到古稀之年，灰白的頭髮，眼神依舊炯炯有神。

每朝在自己的公司內咖啡配報紙，是他的招牌動作。今天，看到一則報導

後，卻不再如常。雖然事業上軌道，可安穩地與妻子生活，女兒們亦事業有

成，但閱畢報導，在他心中突然閃過一個念頭，亦燃起心中埋藏已久的夢想。

不斷嘗試，永不言休，這感覺有點土。換過說法，如你五十八歲時是公司高層，有秘書處理一切文書事務，亦管理眾多下屬，你會否跳出舒適圈去追求心中所想？

要有勇氣實踐自己的夢，從來不易。

創業、做老闆，可以說是陳永柏其中一個目標。

他出身草根，上世紀六十年代於香港大學畢業，哥哥們做政府工，他卻嘗試從商。畢業後在紙品廠工作，一口流利英語，獲得升職機會；及後擔當輔助太子爺的角色，二十六歲已是公司高層。年輕時創業，做印刷管理，最後生意失敗並重新起步，及後輾轉做過三家上市印刷公司高層。直至一九九八年，衡量自己財政儲備後，決定辭工，創業做老闆，再次開展印刷管理公司業務。

當時他不會電腦。他心想：「去學啊，不會就去學，要瞭解潮流，學習如何與人聯繫。」

脫離無家者行列。

社工吳衞東表示透過足球可令無家者重拾正面的人生觀。重新投入社會，

無家者世界盃？

盼可參加七月在歐洲舉行的無家者世界盃……

不是說笑，昨日港隊大戰巴西，一班無家者亦組成曙光足球隊，

「深水埗碧咸、油麻地朗拿度、石硤尾費高？」

露宿者球場上重拾自信拉雜成軍盼征世界盃

他手上的報紙正是報導一則關於無家者球隊的新聞：

他的終身事業，足球可算是他的終身興趣了。

就在此時，他確認了另一目標，甚至是一直以來的夢想。如果說印刷是

他就是這樣孜孜不倦，確認目標便勇往直前。

這時，陳永柏想起他的夢想。他的童年，並非如現時的生活，哪可在網上打個關鍵字一查，資訊即時到手；他只可在報紙檔守候，用家人給他的一角錢，等着那份報導世界盃賽果的晚報。他熱愛足球，長大後更會飛到外國看世界盃。雖然他並不會踢足球，又沒有領軍經驗，但他的夢想，就是——成為領隊。

怎樣才可成為領隊，同時又可幫助無家者呢？報導中提及無家者世界盃每年舉辦一次，即將舉辦的第三屆無家者世界盃的主辦國是蘇格蘭。而遠征蘇格蘭所費不菲，所以即使吳衞東成功組成曙光足球隊，但最缺乏的就是資金。

若有心人想捐舊波鞋，可致電：27139165 社區組織協會。

報導附上了聯絡電話，「接近退休年齡又如何？雖說我不算是理想的領隊，但也可一試？先瞭解一下吧。」心動不如行動，於是他拿起話筒。

三

「喂？是社工吳衞東嗎？」

「是。」

嘟嘟……嘟嘟……嘟嘟……

鈴鈴……鈴鈴……

‧‧‧‧‧

「我是陳永柏，一個商人。我對你的活動——無家者世界盃。想初步瞭解

一下，你會不會足球？」

「我喜歡踢波。」

「你會組織球隊嗎？你有沒有經驗？」

「沒有。」

「你打算怎樣籌錢？」

「不知道。」

「你有沒有帶隊出外參加比賽的經驗？」

「沒有。」

「我想同你見面，也想瞭解曙光足球隊的練習或比賽，再看看有沒有機會合作。」

「我們數日後的晚上，於黃大仙摩士足球場進行一場友誼賽，當日大約有十名球員，可以在那邊見。」

「好，我只想私下同你傾。」

「好，但我有兩點先說明：第一，我是想支持你的。第二，我不要有傳媒在場，就這樣，通話結束，簡潔迅速。」

沒錯，就這樣，通話結束，簡潔迅速。

東哥既興奮，又感到好像沒希望。對方問了三個重要問題，自己都只是以「不知道」、「沒有」作結。不過，他就是如此，如此誠實地回答。

數天後的晚上，陳永柏真的出現在球場。他心想，確實是江湖群集，有肚腩大大的，有四五十歲比較年長的球員，不過，也算是正正當當，也算是在認真做事情。他走到東哥面前，瞭解整個活動後，深感興趣。

「我願意參與。你預算要多少錢？」

無家者世界盃採取的是四對四比賽，每支球隊由四名主力球員與四名替補球員組成；亦需要社工及領隊同行，球衣、裝備、機票等費用，大約需要二十四萬港元。東哥當時湊得區議會贊助的七千八百港元經費已覺可貴，這個數字一出，對方又會怎樣想呢？

「資金我處理，教練、球員你負責。」

「不是吧。」東哥臉上保持一貫的微笑，心裏卻想着。

「簡單來說，我只要放棄到國外看球賽，把其費用投資於此，我就可做領隊了吧，再者也可以幫人。一舉兩得，何樂而不為？」陳永柏心中盤算着他的圓夢大計。他說：

「不過我有條件，你一定要確保我們有參賽資格，我才會幫你們籌錢。」

當然啊，第一屆無家者世界盃於二〇〇三年才正式開始，東哥得悉第二屆活動後，才於二〇〇四年底開始籌備參與第三屆。雖說，這是一年一次的

比賽，但畢竟還未盛行，還是年輕的活動，他希望東哥會再三確認。

一個樂天無計劃，憑着一股熱誠，以船到橋頭自然直的心態而行。

一個謹慎有規劃，心思慎密的，能未雨綢繆、三思而行。

兩個行事不同的陌生人，因足球而相遇。

數天後，東哥的電話又響起了。

「錢，籌夠了。」

陳永柏告訴他這喜出望外的消息後，亦滿意地笑了。

他只打了兩個電話。第一個是一直也支持足球運動的朋友，先籌得十萬港元。第二個電話就是致電給香港的慈善團體和富社會企業會長李宗德。對方表示：「其實我完全聽不懂你在說甚麼，不過我相信你，給你十萬元吧。」

最後四萬港元，由陳永柏補上。

自此，他正式參與無家者世界盃香港代表隊的協辦及籌款工作。

二〇〇五年，他帶領球隊到蘇格蘭出席無家者世界盃。

成軍！第一支香港代表隊

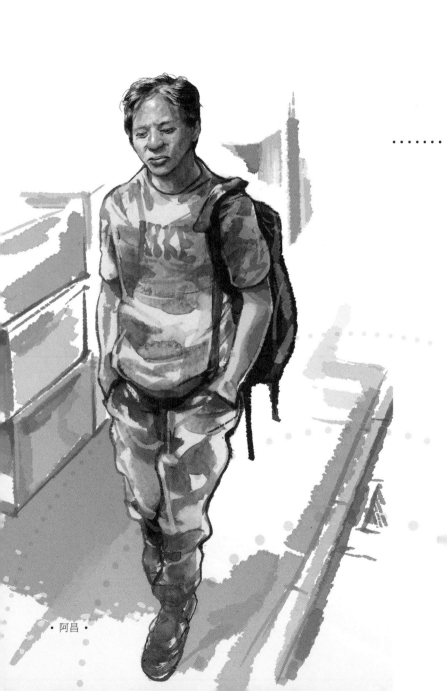

• 阿昌 •

● ● ● ● ●

一

「傻的嗎？沒可能，根本沒可能呀。」

這是阿昌聽到社工東哥的計劃後的即時回應。他在腦海中浮現出多個問題，以無家者組成一支香港代表隊，再出戰歐洲比賽？無家者世界盃又是怎樣的一個比賽？從沒聽過，這個異想天開的構思真的是前無古人，實現的機率似乎是微乎其微。

「剛開始籌備？所以資金也未找到吧？」

東哥繼續保持一貫陽光般的笑容。

「會有方法的。來吧，你曾經是香港青年軍代表隊及甲組球員。一齊來踢波啦。」

「我去開工了，再想想。」

阿昌現時當運輸，自食其力。對於東哥的邀請，沒有立即答應，也沒有

即時拒絕。因為他明白東哥希望利用足球幫助一班無家者外，也嘗試以此引起大眾關注，令社會關心基層市民。若果成事，當然是一椿美事，但經驗告訴他，這是無比的艱難。

如何找球員？質素呢？好歹也是踢世界盃吧。

營運球隊的資金及所需的物資呢？即使短暫，數目也不少。更何況是出國？

「傻的嗎？」就是阿昌的結論，不是要說令人沮喪的話，只是事實如此，前方一定荊棘滿途，因為一切沒想像中簡單。

為何這麼肯定？源於他的過去。

阿昌年少時參加香港足球總會的青訓計劃，未滿二十歲成為職業足球員，加入東方足球隊，早已出國比賽，累積豐富的比賽經驗。可是，爬得高又快，跌得更快更痛。由興趣發展為職業，人生看似一帆風順，但在人生高峰之際，也許就是惡魔伸出魔爪之時。

職業足球員的日常就是緊湊和嚴格的訓練，足球外，他漸漸喜愛「夜

蒲」、酗酒，在球場上的表現每況愈下，其後也沒有球會願意與他簽約，被球圈淘汰。另一樣令他倒下來的是賭博，債務纏身，最後他與家人斷絕關係，孑然一身。渾渾噩噩的過了幾年，欠債又欠租，當時亦無足球以外的技能，也無以為家，他開始無家者生涯，但無論如何，足球仍是他的安心之所，足球場便是他的安身之所。

輾轉間，他入住露宿者之家，那裏提供短期的免費宿位，同時鼓勵無家者在不愁住處的情況下尋找工作，嘗試改變現時的困局。這時，他遇上影響他的兩個重要人物，一個是舍監文先生，另一個便是東哥。

「是否重回舊路，完全由你自己決定。」文先生這句話就此深深地印在阿昌的腦海內。

當然並非一句話便可改變一個人的生命軌道，但亦不可輕視說話的重量。文先生的態度與耐心，再加上看到無家者的生活，阿昌開始認真思考自己的未來，決定重新振作，不走回頭路。

正所謂「馬死落地行」，不能再以足球餬口，那就尋找新的路走。他學習中文打字，參加再培訓計劃，又考車牌，決定以運輸工作為生。直至他決定搬出宿舍，找一個「劏房」開展新生活，甚至日後成功「上樓」入住公屋，他仍然持續到東哥服務的機構做義工，幫助其他無家者。那時他從沒想過他再次與足球結緣，更可重返球場，與各國球員一較高下。

「有波踢，我找到人組隊踢無家者世界盃，星期六有一場友誼賽，收工後應該有時間來吧？」

電話中傳來東哥爽朗的聲音。

「我看看行程，可以的……你找到球員？」

「一開始也以為大家對自己的未來沒有任何想法及規劃，只是聚焦在三餐安穩。怎料有天親自出去宣傳，派單張，有好幾個說一定要參加，甚至有人說生活逼人，畢竟大家對自己的未來沒有興趣，在宿舍貼通告也沒人理會。你也明白，為何不弄個曙光籃球隊。我預你一定會到的，黃大仙摩士足球場見。」

阿昌對組成球隊一事，仍然持沒可能的態度，雖然如此，答應了就會信守承諾，他仍會參與那場友誼賽。他想：「我就儘管看看是怎樣的質素。」

當晚去到球場，一如他所料的，通俗一點可以說是「騎呢」，禮貌一點說是良莠不齊。驟眼看，大部分球員已過四十歲，有的中年發福，挺着大肚腩，有的腳步浮浮，有些骨瘦如柴，一有碰撞就跌倒，應有盡有，各具特色。

他心想，無論球技如何，未到半場應該已氣喘吧，更重要的是有沒有堅持下去的毅力與決心。

大家換上白飯魚（球鞋），穿上借來的團隊球衣後，準備迎戰。這場比賽主要是他與一位球員跑足全場，沒有意料之外的結果，就是二比五作結。

東哥快步來到阿昌的身邊。「怎樣？還不錯啊。」

「這個狀況⋯⋯一盤散沙，沒救。」

「可以改變的！他們只是需要一個目標，一個機會，就會有動力作出改變，堅持下去。你現在不是也重回正軌嗎？」

即使如此，阿昌仍未下定決心要成為一員。比賽結束後，他在回家的路

上思考着：

「這個組合真的可以出國比賽？體能、球技也來不及訓練吧。大家都是

『性格巨星』，有各自的故事，短時間磨合得來嗎？」

幾日後，東哥來電。

「籌到了！有資金了！一起踢世界盃，也來做球隊的教練或隊長，幫忙訓

練球員，好嗎？」

「真的籌到了？」

「對啊。」

「好像叫曙光足球隊？為何叫曙光？」

「你也明白他們對未來失去希望。無論是因為失業、欠債、犯法等原因

而無家可歸的人，我們希望他們能遇上曙光，拾回對未來的盼望及生活的動

力。萬一想走回頭路，也希望他們記得這個身份，無論踢波或做人，都不要

放棄自己。遇上曙光，甚至自己成為自己的曙光。

「……好吧，我願意幫忙，我只是幫你。」

阿昌覺得東哥很熱血，很傻，亦不求回報，但這股「傻勁」才令他像是有源源不絕的力量幫助弱勢社群，更嘗試以一隊「雜牌軍」來個速成班出國比賽。

或許……

人生就應該向着目標，懷着勇氣去發夢。

‧
‧
‧
‧
‧

二

距離出賽還有四個月。

每星期兩次，晚上準時集合，這就是曙光足球隊訓練的時間，也是何其珍貴。球員白天工作，下班後拖着疲憊的身軀飛奔到小型足球場，進行密集及地獄式訓練。

嘩！嘩！

東哥吹起哨子，大家自然地向他走近。

「最後可以代表香港出賽的大約七八人。除了在訓練過程中，觀察各球員的足球技術，我們更重視的是團隊合作、學習態度、是否尊重對手等各方面因素考慮入選資格。踢足球一定有碰撞，磨擦，我們是曙光足球隊，將會代表香港出席國際賽事，總有些紀律比較好，希望大家遵守。」

大家面面相覷，以為踢足球來訓練就可以了，誰知道還要守紀律。

「大家先冷靜聽我講，以下的十大規條是由我、同事及教練一起構思出來，同時希望大家能以此慢慢建立正面的生活態度及習慣。」

十大規條：

（一）友誼第一，比賽第二。

（二）嚴禁在足球隊活動進行期間吸煙、飲酒、賭博。

（三）嚴禁說粗言穢語。

（四）避免任何埋怨及衝突。

（五）服從教練、領隊及社工的指示。

（六）積極投入足球隊的各項活動。

（七）隊員之間不應互相借貸或涉及金錢糾紛。

（八）如受傷或疲累也應出席足球隊的活動。

（九）嚴禁在足球隊活動期間進行非法活動（如服用精神藥物等）。

（十）球員有責任協助處理球隊活動物資。

「不准吸煙？那我嘴巴在場內，煙咀在鐵絲網外，算不算吸煙？」

一位球員問道，歡呼、和應聲四起。

東哥保持一貫的笑容說，「當然不可以。好，那大家要記住遵守，開始練習！」

「『慢』聯球隊開波！」眾人歡呼道。

可是這樣幽默的氣氛，當轉至訓練模式後，便難以持續下去。

阿昌把握時間，隨即接手。當時他雖然沒考足球教練牌、正式做教練的經驗，但能重返球場，亦盡力使出渾身解數，以當年於甲組受訓時的方式運用於此，集中讓球員鍛煉體能，並練習場上控球、傳球及射門。球員做得不好又或者發現偷懶，便重頭開始，或者罰「鴨仔跳」等。無論是比較年長，還是年輕的球員，劃一集訓課程，每次完成後，大家累得大字形的躺在地上喘氣。

即使他曾接受專業球隊的訓練，無論是做球員或教練的角色，對他來說，都是新的開始，很多事情也是在不斷摸索及學習。他大聲說：

「無家者世界盃是四人足球，場地細，體力需求大，除了守龍門的，其他人都在不斷跑。你們要記住，技術再好，你盤球繞過一人，也未必能過到第二個，所以團隊合作十分重要。我不介意你做得不好，而是你有沒有盡力去

做。不放棄，不埋怨！」

其實，曙光足球隊重視的是對自己的修煉及與別人相處的修養。

除了每週兩晚的艱苦操練，也有不少練習賽，隨着時間流逝，捱不過訓練想放棄的人，也會自然退出；留下來的人，看球技，更要看人品。

球員過五關斬六將，就是希望代表香港出賽，但可能最終不敵的最後關卡是老闆。出國比賽及來回的時間，大約要兩至三星期。誰家老闆會願意一位員工離開崗位這麼久？

「你的老闆肯放你走嗎？」東哥問。

「他當然不想，叫我放無薪假。」阿昌無奈地說。「這樣也好，至少不用辭職出國比賽。」

「有些人不想失去工作，因而放棄出國比賽的機會。你這樣，已經算是比較理想的結果。」

「東哥。」阿昌突然嚴肅起來。

「踢波，不只是練球技，也是在『練人』——紀律、自信及對別人的包容。我看到了隊友的忍耐與信任，我收回之前沒救的說話。」

經過最後篩選，香港第一支代表隊成軍，出征於蘇格蘭愛丁堡舉行的無家者世界盃，共三十二個國家或地區參加。港隊領隊由陳永柏擔任，資深社工及足球愛好者何渭枝則為總教練，負責調動球員，而阿昌主力球員的操練工作，同時亦身兼球員一職，與隊友共同進退。

首場賽事與俄羅斯對戰，完場前一分鐘連追兩球迫和對手二比二，以定點罰球即時死亡形式決勝負，經過五輪互射後，俄羅斯最終以總數六比五勝出。

一分之差，首場結果少不免產生不憤、埋怨的情緒。總教練何渭枝說：

「下場比賽不需要理會戰果，贏便要有尊嚴地去贏，輸亦要有尊嚴地去輸。」

香港隊首次出戰無家者世界盃，最終射入三十三球，以五勝四負二和作結，總成績排名二十一。排除萬難下出國比賽，總想取得不錯的成績，凱旋而歸。然而回到香港後，一切會因此有所改變嗎？

三

「人齊，可以出發。」

此時是東哥、陳永柏與何渭枝的三人組合，目的地並不是球場，而是前往一個婚宴場地。

「阿昌好像只邀請我們三人去祝賀嗎？比賽回港後，他好像與你的公司合作？」何渭枝望向陳永柏問道。

「對啊，回港後他存了些錢，買了一架客貨車，自己做老闆接生意，現在也幫我公司運貨，很可靠。」

「時間過得好快，他不只在事業上有起色，現在也要成家立室了。」阿東說。

「他的改變也很正面，想起那時在蘇格蘭舉辦的無家者世界盃，我們安排於愛丁堡大學內住宿。他總是一個人坐在另一張桌子吃早餐。不過後期，他的態度慢慢改變，更與我們一起吃早餐。」陳永柏說。

「當時我因為太太快到預產期，最後選擇留在香港迎接新生命。不過他好像在當地也頗受歡迎。」阿東說。

「我還記得有次他踢完比賽後，當地的小朋友捉住他，要他的簽名呢。」

何渭枝補充道。

陳永柏帶點惋惜的說：「他一人射入了二十多球，如果當年有『神射手』的獎項，一定非他莫屬了！」

說時遲，那時快，他們已到達場地，正當踏進場地的一刻，阿昌的媽媽立即前來迎接，並緊緊地捉住東哥的雙手，說：「好多謝你俾返個仔我！」

感激之情，盡在不言中，這一幕亦令他們心中許下繼續營運球隊，每年也派隊出戰無家者世界盃的承諾與決心。

無家者回家

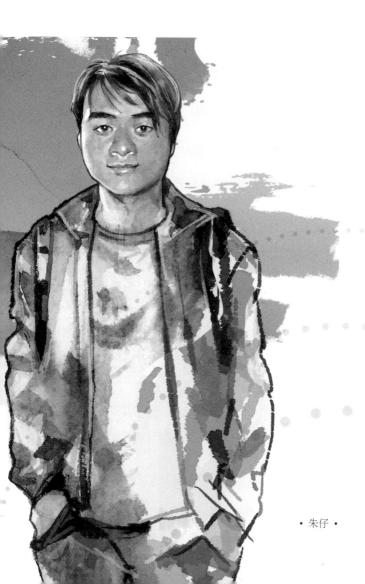

· 朱仔 ·

‧ ‧ ‧ ‧ ‧ 一 ▲

「你覺得甚麼是家?」

阿杰看着朱仔,再望向足球場。他們一起坐在草地上休息,看着入夜後前來運動場的市民,沿着線道,一圈一圈地跑着。

「怎麼了啊,這樣感性?」朱仔微笑,輕輕的拍了阿杰的肩膀一下。「你知道由我那屆開始,無家者的定義就有所不同,不再只局限於露宿街頭的人,所以我們才有機會踢世界盃。」

「回港之後,我也有這樣的感覺!當時還覺得自己很厲害,囂張了一段時間,與同事關係不好,工作也不順利,現在回想,還是自己傲慢累事。」朱仔不禁大笑起來。

「看着球場,突然覺得好像那場無家者世界盃是不久之前發生的事。」

「踢完無家者都四年了,突然覺得,其實回香港之後,真的無可能立即變

了另一個人。例如之前欠下周身債，回來後還是要還呀。你也知道我試過重

蹈覆轍，社工一度視我為成功個案，曾經 close file，也到學校或機構跟別人

分享經驗，怎料又重開檔案。」

阿杰似是有點無奈，又帶點自嘲的淺笑。

阿杰外型比朱仔較為瘦削，予人文靜的印象，他們大約知道對方的經

歷，無所不談。這樣聽到阿杰的心底話，對朱仔來說有點突然，但他又想，

每人總有些感性的時刻，晚上總是有種魔力。

朱仔拍一下阿杰的肩膀說：「當然！羅馬非一日建成，更何況性格？但總

是有好的改變吧，例如認識我們這班波友，甚至可稱為兄弟！」

「至於改變是有的，但……本性難移，戒賭真的是一世。十年沒碰，一

下又可以沉迷下去。」

「最近有賭？」

「沒有。只是你很難避免，我都會看新聞、聽到股市消息，看球賽，跌跌

碰碰好多次。惟有令自己變得忙一點。」

「不止於此吧。」

聽到這句，阿杰會心微笑了一下。朱仔接着說：「也是因為媽媽？」

「就覺得不想令她擔心，找些義工，或有意義的活動。好比今天這個『街足』與『和富』的活動，做視障人士的領跑員，很有意思啊。」

哨子聲響起，眾人於教練前集合。在正式與視障人士一起跑步前，朱仔與阿杰是這次訓練活動的拍檔。朱仔是參與第六屆無家者世界盃的球員，阿杰則是第十五屆，朱仔就像他的大師兄一樣。不過，他們沒所謂的階級高低，只是加入曙光足球隊的時間不同。

阿杰與朱仔把手帶拿好，聽指示後，繼續在場內緩步跑圈練習。

「我覺得在曙光學到的，是學會控制自己的情緒。我以前那些突發性的脾氣。就是那個——我要爆了，就是那一下，帶來後果。其實很多時候，性格影響命運。要不是曙光這班兄弟、東哥一直以來的情緒支援，我便沒能察覺

自己的問題所在。不過，三歲定八十，所以怎樣控制才是最重要。

二人繼續看着前方走，步伐漸趨一致。

「沒看過你發火的時候，總是有商有量，開朗隨和的樣子。」阿杰笑道。

「如果現時真的有人令我很生氣，那對方應該做了很過火的事。現在我會想，如果有能力退一步，可能得到的會更多。」

晚上九時三十分，領跑員訓練結束。二人收拾東西，再跟其他參與活動的曙光足球隊成員道別。

朱仔提醒眾人：「記得啊，之後在『街足』集合包抗疫物資。到時見！」

「放心！答應了又怎會不出現。」阿大說。

阿杰拿出手機，發了一個訊息。

「媽媽，還是女朋友？我猜是伯母。」朱仔走向阿杰身旁，一同離開。

「你明明就知道，還要猜。回家吧。」

二

累了，就早點睡吧。

阿杰打了幾個字，傳送，然後把手機收起。

這是阿杰多年的習慣。工作以外的行程，又或者會比較夜回家，還是會提前或當日跟媽媽說一聲。在別人眼中，跟同住的親人報到，或許有一種「裙腳仔」的感覺。或許你會想都成年人了，也年過三十，還要這樣嗎？阿杰明白除了給伴侶安全感，令家人重拾對自己的信任，還有一段漫長的路。

阿杰小時候在賭博與暴力中成長。爸爸喜歡賭錢，不是去澳門賭場，就是叫朋友在家中打牌，賭馬等；沒錢了，就要求媽媽開口問親戚借錢，但未至於要去到借高利貸的地步。

小賭怡情，大賭傷感情。這個世上難有「長勝將軍」，輸了，誰會愉快？最後還是把怨氣、不憤訴諸於家人身上。看甚麼也不順眼，甚麼事情也

不如意，慢慢由扔東西，到發洩到人身上。打鬧多年，爸媽就在他十八歲時離婚，隨後他跟媽媽搬走。雖然如此，阿杰多年後，不時與爸爸吃飯團聚，瞭解近況。

問他為何爸爸會弄成這樣？阿杰不知道，但他會這樣告訴你：

「可能脾氣真的很差，小事便會吵起來，不行就會用暴力解決問題。以前個年代就是這樣？哪個大聲，哪個惡，哪個最大。」

你問他最後悔的是甚麼？

「我真的令媽媽傷心太多次了。」

阿杰中學時開始沉迷賭博，投身社會後，下班的娛樂就是去過大海賭錢。打電話找不到他？這時，杰媽就會慌了，「他九成就在澳門的賭場了」。

由擔心，到無奈，然後會習慣兒子是個賭徒嗎？

「媽，我其實有去找戒賭中心求助的，大後天可以跟我一起去見輔導員嗎？」

「好。」杰媽知道兒子主動戒賭後，舒了一口氣，卻又有點不好的預感。

阿杰與媽媽走進戒賭中心的輔導室，就是一個整潔的空間，陽光透過窗簾的縫隙射進來，整體是明亮的，但阿杰覺得有點幽暗又沉重。

輔導員早就在房內待着，「你知道阿杰賭博成癮嗎？」

「知道的。」

「嗯。」

「但你從來也不知道他賭多大，還欠多少？」

「是的。」

「最近也沒給你家用吧？」

「嗯。」

「但你從來也不知道他賭多大，還欠多少？」

「知道的。」

「他有些說話卻不敢開口，但這件事還是要跟家人坦白，這樣才能面對自己，直視問題及一起解決，而家人的支持也很重要。」

杰媽點頭。然後，輔導員給杰媽一張紙，讓她打開看看。

「這⋯⋯」

一萬。

三萬。

二萬。

七萬。

五萬。

……

十多萬？純白的紙寫上以萬為單位的數字，這全都是阿杰的欠款。欠債還錢，但是有些數目，即使破產也沒用。看着看着，杰媽淚如雨下，紙上的字開始變得模糊，也隨着她的悲痛漸漸變得扭曲。

「我……一直以來也開不了口。」

阿杰看着媽媽，沒再開口。

他記得曾有一次在澳門賭錢，連回程的船票也買不起，回家後，媽媽既憤怒，又傷心，因為失聯了一晚的兒子終於回來，而每次這樣也代表他去賭了。

「我不如去死吧。你爸爸也是『爛賭』，我前世究竟欠了你們甚麼呀！」

阿杰一直記得他是怎樣令她心碎。每次回家，即使準備好所有說法，看到媽媽的臉，還是把話吞回去。

這次雖然在輔導員的幫助下，再看到她心痛地哭，但阿杰同時亦下定決心制定還錢計劃及戒賭。對他來說，輔導員及社工的戒賭方法，不一定十分有效，但至少聊天之後，心會舒服一點，也能與媽媽坦誠相對，並承諾努力戒賭。

現時他透過努力工作，與曙光足球隊踢波，參加義工活動等。踏實而忙碌的生活，是為了提醒自己不要再沉迷下去，重回舊路，同時也是希望媽媽，不要再為他而傷心落淚。

家是甚麼？

他發了一個訊息給朱仔。

三

‧‧‧‧‧

叮叮。

朱仔打開手機，看到了阿杰的話：

「我覺得無家者，也可以指親人間的疏離，不再對話。最後還是回到家人的身邊，有講有笑，就叫回家。」

「家嗎？」他不禁想起會發酒瘋的爸爸。

「其實老竇不喝酒的時候，真的很疼愛我們，飲酒之後，武松上身。」他還記得爸爸對他曾說過這番話：

「你要做『飛仔』？咁就飛高啦呀！一係就唔好『飛』，要『飛』就『飛』高啦！」

最後朱仔身上藏毒被捕，他永遠記得爸爸前來監獄時的那刻。

二人相見時，爸爸哭了。

朱仔頓時呆了，心想：「他被打也不會哭，為何會因為我而哭成這樣？他不是很憎恨我的嗎？」

正當他在震驚之中，旁邊突然傳來另一位爸爸的痛哭聲。

當年一個年輕明星因「頂包」一事而入獄，剛好就在朱仔的隔壁倉。這時，那位星爸也在與兒子會面。

正所謂「男兒有淚不輕彈，只因未到傷心處」，兩個爸爸也是比較傳統的男性，一直都把感情埋藏於心。此刻看着兒子，淚流滿臉，也許在有些互相感染的情況下，二人把情感釋放，痛哭起來。

朱仔看着爸爸的眼淚，回想起兒時的生活多苦，爸爸還是會想辦法讓他去補習。他獨自在心中下定決心：「我一直也辜負了他，真的不可再走歪路了。」

兩父子，一個開始戒酒，一個因犯事，及後在機構中重新學習做人。朱仔甚至成功選拔為無家者世界盃代表隊成員之一，於二〇〇八年出戰澳洲。

叮叮。

朱仔拿出手機一看：

「爸爸幾點返？」

這是前世情人給他歸家的信號。

「屋企樓下了。」

朱仔露出燦爛的微笑。

叮叮。

阿杰打開訊息：

當年爸爸因癌症離世那刻，你會覺得，其實人生是很短暫，多少恩怨，

都突然變得渺少。

經歷多了，脾氣也收斂了。

不必為小事而計較，因為家才是最值得着緊的。

第二人生

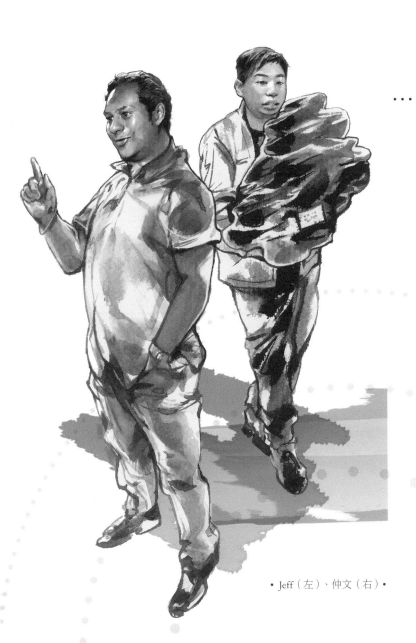

• Jeff（左）、仲文（右）•

●　●　●　●　●　一

球場內，四十八面代表各國及各地的旗幟在飄揚着。

由最初的十八個國家參與，到現時的盛況，已度過五六個寒暑。

賽事雖然沒有四年一度的奧運那般的大型匯演，又或者那些耀目燈光效果及壯麗煙火的華麗開幕式，但認真與熱鬧的程度不亞於奧運。

此刻，在歐洲的天空下，齊集了各地參與無家者世界盃的球員及過萬名觀眾與當地市民。球場上，他們的身份不再是露宿者或無家者，而是國家或地區選手代表，正準備參與一生只可以一次球員身份上陣的足球盛事。

Jeff 身型健碩，一身黝黑的膚色，除了是在努力訓練時吸收太陽的精華而成外，也因為繼承了印度裔爸媽的基因。他以隊長的身份帶領球員，一邊揮動區旗，一邊與隊員大喊：「We are Hong Kong！We are Hong Kong！」歡呼、口號聲沸騰不絕，各地代表團在街道上搖旗吶喊，魚貫走進比賽場地，

好不熱鬧。

「We are Hong Kong！我們到了米蘭踢波喇！」他興奮地跟隊友說。

他至今仍不敢相信自己身處國外，代表香港出賽，即使眼前的景象是如此真實，但一切都似是夢境；數月前還在接受訓練選拔，然後遴選，正式成為曙光足球隊的一分子，但眨眼之間就在地球的另一端——意大利米蘭。

Jeff 是第三代在港的印裔港人，雖說他在香港土生土長，然而外表與膚色，成為融入社群的隔閡之一；即使會聽會說廣東話，也是長大後才敢慢慢表態。

足球是他兒時開始最喜歡的運動，最大膽的一次就算是八歲時，看到街上的足球海報，即使不懂中文字，卻立即回家找管理員幫忙翻譯，得知是由香港足球總會（足總）舉辦的足球訓練計劃後，他馬上拉着媽媽前往足總報名。

他還記得自己青少年時很喜歡到街場磨練球技，跟大人組隊踢波，以球技獲得認同，已是畢生難忘的喜悅，更令他自此堅信：

足球無需語言，便可跨越國界及種族的限制。

足球是多元的，可帶來人與人之間的連繫。

「Hong Kong Team！」

一聲「香港隊」，把Jeff的思緒拉回來。

「啊！我身在米蘭，我是代表香港出賽啊！我在參加世界盃啊！我是隊長！要進場了！」他心中激動的默唸，雜亂的思緒快速回轉後，他向球場踏出一步。

即使第一場初賽時，要與印度隊對壘，他穿上港隊球衣與隊友說笑，「我會被別人笑說我是做『二五仔』（意即叛徒）嗎？」

大家齊聲說：「不會啦！你想太多了！」

Jeff會心微笑，他知道足球就是多元和包容的，也為他帶來身份認同與歸屬感。

八日的比賽，轉眼間落幕了。

足球，可改變一個人的命運嗎？

當年 Jeff 因為搶手機及打架而被警察扣押，幸得一直跟進自己的社工 Fermi 前來保釋及家人的不離不棄和諒解，面對起訴，最後被判無罪。法官亦告誡他說：「一年內不可再行差踏錯。後生仔，don't spoil the future」。

隨後，在 Fermi 的介紹下，通過了無家者世界盃的選拔，最後成功成為代表隊一員，才有以上的故事。

有了這次改變的機會，但比賽完結後，就可成功無縫的迎接第二人生嗎？

• • • • • 二

仲文深深地呼吸，這是十五小時機程後久違的新鮮空氣。他仰望着藍天，在想着香港的與巴黎的陽光會有所不同嗎？

暖和的感覺令他想起早前於法國巴黎舉辦的第九屆無家者世界盃。還記得開幕禮時前法國國家隊球員比堤（Petit）的話：

「當無家者世界盃賽事結束後，真正的比賽才正式開始。」

他還記得大會的貼心安排，令他感到無比的尊重，亦是一種接納與包容他的過往。這次，自己更是主角啊，這種感動的時刻難以形容。

他十五歲開始吸毒，每天過着糜爛的日子，不止借錢買毒品，長期吸毒更令自己身體變差，與家人關係漸漸疏離。在他真正戒毒前，並不覺得自己與足球特別有緣，自己也不是運動型的人，這只是小學時一個與朋友聯誼的運動。如果你問他與足球最大的關係⋯⋯

「就是賭波，世界盃！」他一定可以如此肯定地回答。

多年後他決心入住戒毒中心戒毒，在戒毒所內重新接觸足球，除了父親的不離不棄，令他下定決心要戒毒外；足球成為他新的精神寄託，成功戒毒之餘，更重拾自信。

被選為集訓成員開始，到成為真正香港代表隊出戰無家者世界盃⋯⋯

這一切一切，他從沒想過，足球可帶給他如此大的改變。

然而快樂的時光，總是過得特別快。

「如何繼續為自己的人生打拼，避免再次行差踏錯，這才是最重要的比賽。」這句在開幕禮上的忠告仍然言猶在耳。

此刻回到自己的家，興奮的感覺還在。但未來要怎樣過活呢？

仲文並沒有一套完整的未來大計，他只是知道自己的醒覺，與現在這一切都是得來不易。

無論未來怎樣，他此刻有一個夢想，希望有一份穩定的工作，與女朋友組織家庭，然後繼續踢波。他聽着五月天的歌《鹹魚》踏上回家的路。

「我不好也不壞，不特別出眾，我只是敢不同⋯⋯

我如果有夢，有沒有錯，錯過才會更加明白，明白堅持是甚麼。」

三

海外比賽結束了，仲文回到中心才有一種回到日常的真實感。

他於早前戒毒成功後，一直留在中心擔任無酬實習社監，就是希望重新做人，學習不同的技能。兩年多的戒毒之路，不長亦不短，當中的苦痛及艱辛，難以言明。與社工的對話也仿如昨天的事。

「我以為一世都離不開毒品。」

「沒有永恆不變的事，你願意改變，就可以改變。」社工微笑道。

「很好笑吧？沒以前的經歷，就沒今天的自己，我其實很感恩現在擁有的。我真的很想未來可以做到，演員楚原說過：『當你回首往事時，不因碌碌無能而悔恨，不為虛度年華而羞恥。』」

看着戒毒中心架上的電影光碟，每次的目光都自然停留在真人真事改編的《流浪漢世界盃》。他搖頭微笑，還記得當時看畢後的想法：

「主角很有趣，世上真的有這樣盡心盡力的社工嗎？真想見見他呢。」最

後得到戒毒中心推薦，他才有機會參與香港的無家者世界盃選拔賽，並認識

社工東哥。

正是因為戒毒中心的社工與阿東的堅持與信念，令他萌生當個社工助人

的想法，並決定進修，認真讀書。

仲文深呼吸一下後，思緒拉回現實，準備報讀毅進，繼續努力完成社會

服務文憑課程。因為參與這次的無家者世界盃，本來可在一年內完成的課

程，預計要延至一年半的時間了，然後攻讀社工課程，時間或許延長了，但

是他認為這一切都是值得的。

「過往有太多不成功的經驗，自己確實荒廢了很多時間於吸毒上，現在只

想自己的人生可以有所作為，做一個有用的人。一定要對自己及對身邊的人

好，不要再做令自己後悔的事！」仲文暗自定下改變的決心。

回港的第二天，仲文收到一個喜出望外的消息。

戒毒中心主任告訴他可於另一戒毒中心當全職活動助理，負責文職及舉辦活動的工作。

「真的？謝謝主任。」

他知道自己由一無所有，到有所改變，最後被大眾接納已難能可貴；這次也要好好的抓緊機會。

「來吧，怎樣的薪金及工作內容也來吧。因為我終於明白甚麼是生活，甚麼叫生命。」

踏上合格社工的路並非易事，但他卻十分珍惜以往的種種經歷，就沒有今天的自己。他以此為鑑，成為發奮的動力。

此刻的他，並不知道就是因為這樣的堅持，他在未來除了成功當個註冊社工，任職戒毒輔導服務工作外；亦在八年後，再一次參加無家者世界盃，只是身份改變了，他以香港代表隊的領隊，帶領後輩出戰英國威爾斯卡迪夫城與各國選手一較高下外，同時以過來人身份，為球員進行心理輔導，協助培養積極正面的心態。

四

・・・・・

夢醒後，路仍必須走。

對 Jeff 而言，這個快樂的夢好像太快醒來了吧。

「What？沒了？炒魷魚？」

沒錯，這是完成無家者世界盃，並從意大利回港後收到的消息。

Jeff 原本於 Star TV 電視台當影片編輯，負責於印度電視內準備播映的節目。但當時經濟不景，電視台易手兼裁員。他怎樣也沒想過回來後就失業，由人生最高點瞬間下墜的失重感，即使見過大場面，也難掩失望之情──

「So Depressed！」Jeff 內心吶喊着。

當他失去這份穩定的工作後，才意識到自己能力不足，工作經驗亦不多，不會書寫中文，怎會有人願意僱用他？

直至有一天，Jeff 的媽媽跟他說：「我知道有一份工作需要人，不如你

「試試？」

「甚麼來的？」Jeff 雙眼發光。

「在一間社福機構做社區工作員。」

「哦？如果可以像 Fermi 及東哥一樣，幫助別人也不錯呀！在哪裏工作？」

「重慶大廈。」

「What？重慶大廈？Are you crazy？」

Jeff 一直在土瓜灣成長，他對重慶大廈毫不認識，當時在他的心中只是覺得，那裏是眾多少數族裔聚居的地方，他心中頓時有個小劇場⋯

我啊，我到這地方？那裡好像也很複雜呀。

不，不，等等，即使同為少數族裔，到陌生的地方，也會怕啊。

不過重慶大廈有甚麼？那裏不是有很多咖喱？不是要去煮咖喱，媽媽想我去做甚麼啊。

「你也知道媽媽去祈禱的教會在重慶大廈吧，其中一個教友是基督教勵行

會的主任，他們需要人幫手，亦知道你暫時沒工作，主動叫你去面試看看。」

看到Jeff神情開始平復起來，眉頭沒最初那麼緊，媽媽緩緩地說下去。

「那邊的中心主要為難民及尋求庇護人士提供即時援助，你會英語，又會說廣東話，可以與本地機構溝通，也許很適合。」她微笑道。

他帶着戰戰兢兢的心情來到重慶大廈面試，一星期後接獲聘請通知，同時，Jeff亦報讀社工課程，正式開啟第二人生。

多年後亦成為香港首位印度裔註冊社工。

兄弟情

‧阿大、阿細‧

「三角形呀！」

「哈哈，對呀，三角形！」

「他真的嗌得好大聲，兩個後面呀，一個前面呀，三角形呀！」

此刻，一班曙光足球成員在香港街頭足球（街足）內因為「三角形」，

而討論得興高采烈。

「東哥真的好喜歡嗌三角形。」

KK循着聲音望向門口。

「是阿大阿細兩兄弟！人齊！」

「在門外也聽到你們在說三角形了！」阿大阿細兩兄弟慢慢走進協會內，

阿大邊走邊說。

「來了，人齊，快來包物資吧，我們剛剛開始。」朱仔以爽朗的聲線說。

阿大阿細把雙手消毒後，很快找到位置，立即開始動手。世界盃完結後，雖然球員各自回復自己的生活，但當「街足」舉辦活動或聯賽，曙光足球隊成員便會有聚首的機會，如這次包裝物資給有需要的人士，便是另類的聯誼活動。

「老實講，三角形戰術真的不是每次也可以做到呀。可能我們不夠氣、不夠體力吧。」阿大說。

「自己的體力當然重要，不過我覺得對方的身型都是一個很大的因素。那年我去澳洲，曾經遇上一隊，他們的身型是我的兩倍。我還同『傻強』說，正啊，贏了！怎料『炒大鑊』，『波皮』都碰不到，下半場完全沒進帳，十二比一結束，哈哈。」

「朱仔，幾好波都不可以輕敵呀。不過外國連失業球員都也叫 homeless，只要符合條件，他們也可以參加世界盃，每個國家對無家者定義都不同。」

「對啊阿大，我那年開始，無家者就不限於在街頭露宿的人了。」

眾人點點頭，他們也是因為不同的原因而曾經離開家園。

「所以有些對方看起來年紀大，但也可以因為技術好而入波。」朱仔補充道。

「有些真的很厲害，好有默契，好像真的不用看，也知道對方的位置。」KK雀躍地回應。

這裏聚集不同年份參加世界盃的成員，而KK則於二〇一二年代表香港到墨西哥參加無家者世界盃。「我還記得出戰那年，其中有一隊只有四人出戰，我問他們有體力跑足全場嗎？為何不轉球員，他們說因為籌不到足夠資金，只好四人來比賽，我真的好欣賞他們！」

「其實這樣的比賽真的好累，四人足球節奏快，一日踢幾場，有時候傷了也不敢出聲，這真的是非一般堅持。我那年去荷蘭，八個人，不是要去醫療室，就是會『拗柴』或有損傷，但最重要的，就是踢波。」恆仔說。

「去到那邊，就是那個力！那股勁！痛都好，踏一腳就去。我還記得我的對手有俄羅斯及非洲，家人當時看着直播，還問我：『阿仔，你在踢波，還是

在打仗？』」

KK是在香港出生的巴基斯坦裔人，身型已比其他球員健壯，可是面對歐美的球員，他還是有點無力感。

阿大笑着回應：「你可能還有機會，但我撞對方的話，受傷的一定是我。」

「就算是我去撞他，他也絲毫無損吧！」朱仔話聲一落，大家不禁大笑起來。

「所以阿東有時候都會問我那邊的足球隊何時有空踢波，我知道這個意思，就是希望曙光足球隊的成員多點與少數族裔比賽的經驗，嘗試令身體結實一點吧。」KK說。

他們一邊聊天，一邊整理物資。不經不覺已到最後一袋。

「你們會有一種神奇的感覺嗎？每次大家都很多話。對上一次見面，應該是領跑員訓練那天吧。」阿杰說。

「對啊。這叫聚少離多嗎，所以見面時就問問對方的近況。我覺得更重要的是沒壓力。畢竟我們都知道大家有些過去，沒甚麼好避忌，自然就可無所不談，暢所欲言。」朱仔微笑道。

眾人點頭。

「不過如果說神奇，不及東哥神奇吧？應該是說他是個『傻佬』。為何會有這樣的『傻佬』，用足球去幫助別人，甚至改變我們的人生？他又一直幫助社區最底層的人，想想也很累了。」

朱仔看到街足秘書處桌上，擺放了球隊合照。

「其實這個也好好笑，在座這裏的人都應該有罵過東哥吧？就算沒有，也會發脾氣。我本來脾氣也不好，但他永遠都可以治得到我們。然後我就想，自己有沒有可能跟他一樣脾氣好呢？一至兩成也好呀。」

阿大說：「他真的是無私。我們發生甚麼事情，他也會主動去跟進，其實他本來的工作就很忙，明明有很多街坊的事情要處理，這樣的行為已經慢慢感動我們，影響我們每一個人吧。」

朱仔突然想起一件事：

「你們也知道東哥有兩個小朋友吧。」

「對，現在應該都是大學生吧？」

「這件事應該是小學吧？學校要求他們畫『我的家庭』，結果小朋友的作品是沒有東哥出現⋯⋯」

朱仔話音一下，眾人停下手上的工作，露出有點驚訝的表情。他續說：

「學校問小朋友為何全家福沒有爸爸在，他的兒子說：『因為爸爸唔返屋

企，我畫唔到佢個樣。」當時東哥看到作品及得知兒子的回答，立即淚奔，

我聽到都覺得……他當時說出來也有點眼濕濕。」

阿大說：「要照顧我們，就沒時間顧家了。」

恆仔說：「怎樣也好，我們此刻可以這樣聚起來一起做有意義的事，這就

是東哥的魔法。」

第六章

夢想達成基本條件之一

• Stanley（左）、李德能（右）•

● ● ● ● ● 一

「我一直以來也有一個夢想，一個心願。」陳永柏說。

「Alex？你不是已經做到了嗎？就是當足球領隊啊。」

蔡德昇（Stanley）困惑地看着他，思索着他還有甚麼夢想。

自十一年前 Alex 在報章上得知社協社工阿東，正在組隊參與無家者世界盃後，便主動聯絡阿東，更身體力行的幫忙籌集資金，得到和富社會企業會長贊助後，二○○五年成功首次參賽。自此之後，每年也有香港代表隊出戰無家者世界盃。

雖然當時和富企業願意提供球隊開會的場地及義工協助，但每年的選拔、訓練、資金募集、宣傳等，只靠阿東、Alex 及義工，也難以成事。蔡德昇當時便是以和富的義工身份，參與籌備工作而認識 Alex。蔡德昇接着說：

「頭幾年我都有幫忙，之後有其他同事幫手，你都知道我沒參與。在此期

間，你們成立了香港街頭足球的組織，有董事會，又有不同專長的人來組成執委會，負責組織、訓練及派隊出外參加無家者世界盃。越來越有組織及規模啊，當時大部分執委我都不認識呢。」

「早前更有凱瑟克基金三年的資助，確實不錯了，也算是一個里程碑吧。」

不過啊，Stanley，我的夢想不止於當一個足球領隊。」Alex 的眼中閃爍着光芒，以堅定的語氣接着說。

「我的心願是香港能成為無家者世界盃主辦方。」

「香港嗎？這⋯⋯」

Stanley 有點猶豫，原因是他知道這是十分艱巨的事情。由最初向政府解釋這個賽事，到後來成功邀請政府代表出席授旗禮，讓曙光足球隊正式代表香港出賽已用了不少唇舌及時間。

主辦一場無家者世界盃需要多方配合，最難處理的是風險問題，政府會否答應一次過讓四十至六十個國家的無家者團隊入境嗎？他們都曾經走過歪

路，大部分也是較為基層，這是各地方的主辦國會考慮的因素之一。Stanley 知道曾有些比較貧困的國外參與者，出席開幕禮及踢了一場比賽後，整隊便再沒出場。其次就是資金及場地，如何安排參與者的住宿及膳食呢？還有⋯⋯

「這條路，很遙遠。不過我也希望有這一天。話說回來，這次你找我是？」

Stanley，你是執業會計師，對 IR88 也很在行吧。」

「88 牌，你指的是《稅務條例》第八十八條，獲豁免繳稅的慈善機構牌照。」

「我們想將『香港街頭足球』申請成為慈善機構，而不是一個非牟利團體。」

你也知道只靠過往的基金資助及捐款，扣除眾多開支，其實也只是捉襟見肘。」

「也是。認可的慈善機構可獲豁免繳稅，除此之外，這對機構向不同基金募款、舉辦足球聯賽、推動共融、球隊發展等事務都很有幫助。不過，這亦不簡單。」

「那就加油喇。」

然而，Stanley 知道這並非易事，卻決定接受挑戰。

‧‧‧‧‧

二

「最後用了多少時間才成功申請？」

「三年。」

「不是吧？有這麼困難嗎？」

此刻，隔着螢幕，作為撰寫此書的我，也感受到 Stanley 的無奈。

我對足球的認知不多，僅限於四年一次的世界盃，又或是香港人很愛看英超之類。偶然在網路上看到無家者世界盃的報導，這不禁引起我的興趣。大家或許看了報導後，就只有「啊，知道了，很好啊，幫到人」。然後就沒下文，但香港的無家者情況又是如何？足球怎樣改變無家者的命運呢？為了讓讀者有更全面的了解，我與現任的香港街頭足球主席進行了視像訪問。

他接了 Alex 卸下的主席之棒，亦以領隊身份於二○一八年與香港代表隊參與於墨西哥進行的無家者世界盃，同年，街足的申請終獲批准成為慈善團

體。雖說事過境遷了，但當中應該下了不少苦功吧。

「因為稅務局認可的慈善機構所服務的對象是弱勢社群、青少年、低收入家庭等。當你是一個足球機構，她們就以為是運動機構。因為被定型為運動機構，她們認為這不屬於慈善機構。」

「這樣啊……但你們又不是足球訓練公司啊。我看過一些資料，只有一切準備妥當，最快半年也可申請成功。你們成立的宗旨、經費使用賬目、執委會也有。還有不少報導、紀錄片、書籍出版、甚至改編電影，這樣還沒有說服力嗎？」

「我們很清楚，足球令大家成為一個團隊，團結起來。運動只是一個協助無家者的媒介，令他們有重獲新生的機會。也許過往較少案例，所以要用時間瞭解我們。」

「也是呢，我們對運動的認知是甚麼？最常聽到的應該是這口號，『日日運動身體好，男女老幼做得到』，又或是鼓勵青少年勤做運動，避免過胖之

類。其實足球，又或者運動可帶來的正面影響不止於此吧，你們都在以時間來證明呢。」

「所以我們希望他們完成比賽後，有不同的跟進工作及活動可繼續參與，例如協助他們考車牌、足球教練 D 牌提升競爭力，改善生活。」

「聽説除了秘書處，其他都是義工。你為甚麼如此投入，甚至做主席？」

「剛好 Alex 想退休，當然他是退而不休，還是積極參與不同的香港街頭足球活動。而我相比其他委員，有較彈性的工作時間，加上我也喜歡做義工，八成時間都是在做義工，兩成時間賺錢……也有因為信仰吧，有點使命感。當中有一個令我很深刻的畫面，也許這令我想好好的延續下去。」

「嗯，當中少不了難忘的事吧？」

「曾經有隊員跟我説：Stanley，這是我一生人最光輝的時刻！但回港之後，他們都覺得有一種天堂去地獄的感覺。」

「天堂去地獄？」

當時我還了解要徹底改變過去的陋習，是多困難及需要多大的耐力與堅持。

「他們努力的訓練，然後代表香港出國比賽；到國外，他們不會介意你的過去，願意主動和你聊天。但回港後，過回日常的生活，開車的開車，送貨的送貨。他們會困惑，人生真的有改變嗎？所以，我希望盡力協助他們，不要再在過往的框架下生活。」

對話結束後，我在想，浪子回頭金不換，或許就是這樣吧。

然而回頭了，亦需互相扶持及有相應的支援，才可走更遠的路。

夢想達成基本條件之二

・ Apple（左）、KK（右）・

● ● ● ● ● 一

我帶了相機與記事簿，約見了一位曙光足球隊成員 KK，繼續為香港街頭足球及曙光足球隊撰寫故事。

我快步來到尖沙咀的心臟地帶，在約定的重慶大廈會見 KK。他在電話中表示：

「我這裏有位置，有空間採訪呀。重慶大廈門口見。」

在名店林立、摩天商場及奢華酒店的包圍下，重慶大廈顯得有點獨特。

這裏由五幢十七層高的大廈組成，一九六一年建成，二〇〇一年進行翻新，但亦不改其商住兩用的特色，一二樓是商場，三至十七樓亦有食店，但賓館的居多。落成當年，重慶大廈其實是臨海豪宅，地舖大多是經營洋服、珠寶行。時光荏苒，這裏每年逾一百二十個國籍人士在此生活，大部分是印度、巴基斯坦、尼泊爾、非洲裔人士，有人稱這裏是「小型聯合國」。

每次前往藝術館或文化中心，我總會與這地擦身而過。對於陌生的地方，你會有很多想像，而這些認知都建基於媒體報導、電影、書籍、以及朋友家人間的閒話，若沒有親身體驗，一切都流於表面、幻想之中。大家對於重慶大廈的想像及認知不一，有人說這裏是全世界最能體驗全球化的地方。

「有一種混亂、神秘且多元的獨特氛圍。」

「混合型大廈，很多廉價賓館，吸引不少背包客。」

「這裏有很出名的咖喱。」

「傳說中，這裏的外匯兌換店的匯率是全香港最好的。」

而我總被那正門吸引，在大花綠雲石上拼上有鈦金色的「重慶大廈」四字，感覺就像是代表某個年代的設計，把時間凝住。正門的燈光並不明亮，反倒會被內裏的兌換店燈光所吸引，視線再往深一點，你只知道有很多小商店，好像藏着寶藏來等你發掘。我曾採訪一個瞭解在港少數族裔的導賞團，重慶大廈是其中一站，瞭解的時間自然少得很，只記得二樓都是東南亞美食

的餐廳，然後很多分支，眾多商店，一切只剩下迷宮的感覺。

「KK，我到了正門，應該在哪裏找你？」

「你直行就得，直行到尾會見到我。」

KK 不太會看中文，我們都用英文來作文字通訊，但他的廣東話十分流利。他手執朋友送給他的奶茶，身後全都是彩色的汽球，跟我揮手。

「你看，他們為了慶祝他們的囡囡生日而弄個派對，大家在幫手佈置。」

「這麼多人在幫忙啊。」

「他們還借用了朋友的店來佈置，營造出一個森林派對。來這邊，這個男孩就是主角！」

他帶我到店的另一邊走廊。

「這橫額？還有彩帶呢，很有心思，小朋友看到後一定很開心。」

「這是驚喜派對，籌備了兩個月，很有趣吧？現在去我的小店坐坐。」

想不到未開始訪問，KK 已經率先帶我來一次簡單的導賞團。他在重慶

大廈有一間經營十多年的手機店，在上去一樓途中，已有不少人跟他打招呼，這裏可算是他的另一個家。

潔淨雪白的小店內，放滿了不同型號的電子產品。不過我的視線卻停留在架上的一方。他順着我的視線，以開朗的聲線笑說：

「那些都是『街足』舉辦賽事的獎盃、獎牌呀！每一年我都有參加，每個比賽都未 miss 過。當然不是我一個人去踢，我也有一個團隊。」

「叫 Eagle FC？」

「對，我們一起改的，就好像鷹一樣英勇？」

KK 說自己年輕時「衰衝動」，大多都是因為打架鬧事，最後改過自新，認識東哥，知道無家者世界盃後，又燃起他的足球夢。他的夢想是踢國家隊或區隊，然而那些年他也不知道怎樣才可以走上成為足球員的道路。輾轉間，他成為了曙光足球隊一員，代表香港參與無家者世界盃，出戰墨西哥。

他看着獎牌有點感慨的說：

「大型比賽誰不想踢？我在重慶大廈工作，這裏有不同國籍的人，同時亦有很多『攞行街紙』，即係難民。有些人在等拿身分證，又或者逗留在香港，他們有機會踢波嗎？可以參加大型比賽嗎？」

「所以球隊就是把大家集合起來，一起參加不同的聯賽？」

「是的，我發覺他們沒有甚麼目標，沒有甚麼方向，也沒有人給予他們機會。我最開心是甚麼人都有，有香港人、印度人、巴基斯坦人、孟加拉人、非洲人等，我好 open。」

「你這邊也像個『小小聯合國』。」

「所以我的目標是不理會你的球技是怎樣，只要喜歡足球，誰都可以加入 Eagle FC。最重要是你有沒有心及是否準時到場練習。」

「這有點像曙光足球隊選拔的標準之一呢。」

「我從他們身上學會了很多，無論是足球知識，管理球隊，還是待人處事。我們每年都會盡量參加不同的比賽，有些球員在進行齋戒時也去踢波。」

「齋戒？那是伊斯蘭教的齋戒月吧，那個時間很長。」

「對啊，但我們還是會把握每個可以與別的隊伍切磋的機會。」像是打開了話匣子，又或者他本來就是很好客與熱情，他接着說。

「在港難民難有機會組隊踢波，甚至參加足球賽事。我一直也覺得很不fair，無論是難民，或是在香港出生及成長的非華裔人士也應該有更多機會。街足讓他們參與，他們也說這是很難得的機會，就好像我可以去參與無家者世界盃一樣難得，我想他們也可感受這種喜悅。我還記得有個難民回到家鄉之後，發短訊給我說──這是一個很好很難忘的回憶。」

門外突然聚集了一班年輕人，有一個非華裔人士當領隊在解說。KK看到門外的導賞團，叫我先等一等後，就到小店的一隅拿起一個小箱子到門外，跟那班年輕人打招呼，開始話當年。

原來這都是他多年來的收藏，手機店當然有手機，但他展示的都是過往的經典款式，如老古董大哥大、Nokia 3210、Nokia 8850、Motorola、

BlackBerry 等舊款手機。然後，他以流利的廣東話，簡單解說自己在這裏開店的故事。

‧‧‧‧‧ 二

「KK，你還記得之前有一個香港國際街頭足球邀請賽嗎？」

他的眼睛又變得明亮的說：「當然記得這個亞洲盃！也可以稱為一個『小型』世界盃。」

街足一直以來都是在香港舉行「無家者世界盃（香港區）籌款賽」作為主要籌集球員參與無家者世界盃的旅費，盡量做到自給自足，賽制與無家者世界盃形式一樣。這個國際邀請賽於二〇一六年舉行，邀請了五支外國無家者

球隊。

「我記得有俄羅斯！因為自世界盃之後，我就很想再跟他們對戰。然後還有我們，即中國香港代表隊，埃及、吉爾吉斯、南韓及中國澳門。」

「我知道你是代表隊成員之一，但好像也擔當『大使』一樣的角色？」

「你認識 Benson Pang 嗎？」

「是街足執委會成員嗎？」

「對，有一天他打電話給我，問我有沒有興趣幫忙，因為埃及是回教徒，希望我能負責招待埃及隊。」

「我知道當時大家覺得你未算是穩妥及給予人安心的感覺呢。」

「不過我收到電話後，真的又驚又喜，我當然很樂意幫忙！因為我希望自己能像當時我在外國遇到的待遇，同樣地給這次的參賽隊伍。」

當年 KK 到達墨西哥機場後，有兩個義工立即上前接應，帶他們到酒店安頓。至今，他仍興奮地說：

「你知道嗎?他們跟足我們十三日呀,他們是義工,沒工資的,只有津貼。我心想,為何要這樣協助我們這班『爛仔』參與賽事?」

所以他下定決心,若然日後有機會在港舉辦無家者世界盃,他亦會禮尚往來,他深信這樣受到熱情的招待,對方做得到,自己也可一樣做到。

「你也一樣到機場接機了嗎?」

「舉牌接機一定有呀!我知道這真的是難得的機會,弄一個小型世界盃要多少人力及資金啊。幸好 Benson 給我機會,我也怕自己會出錯,但答應了就一定盡力完成。」

「我還帶他們去清真寺!」

「怎樣去呀?」他得戚地笑一笑。

「坐地鐵!」

「甚麼?一整班人?」

「比賽場地與清真寺之間只有幾個站,很快。」

「有足夠時間嗎?」

「我們利用比賽之間的兩小時休息時間,墨西哥那次他們帶我們去看金字塔,我也想帶他們見識香港的清真寺。那天剛好是星期五呢。」

「是特別的日子?」

「是,星期五是穆斯林的特殊日子,都需要到清真寺集體祈禱。所以當天很熱鬧,大家又找他們拍照。」

即使過了六年,他還是很雀躍地分享,他的眼睛還是有一團火。雖然這個小型的國際活動舉辦了僅四天,卻成為了KK另一個珍貴的回憶。

‧‧‧‧‧

三

「你知道香港在無家者世界盃中有一個很特別的位置嗎？」街足執委會副主席李德能如此跟我說。

由香港組成曙光足球隊到參與無家者世界盃後，帶來一陣陣漣漪，而影響亦慢慢延伸至不同角落。不過，無家者能找回自己，自己的家及夢想，除了是他們自身的努力，還是多得在幕後默默耕耘及付出的一群義工。

對，是義工。除了秘書處，董事會與執委會成員都是義工，從沒受薪，卻每年參與選拔賽、籌款賽、帶隊出征等籌備及宣傳活動，各人以自己的專長，各施其職。在我面前的李德能早年一直從事傳媒工作，亦因此與體育結下不解緣，後來曾擔當香港足球評述員，現從事傳訊工作。

無論如何，正職已夠累人，閒暇時還要把時間分配給家庭及義務工作，還是需要相當的精神與動力。此刻，他還是樂此不疲的闡述他們的故事……

「我們由二○○五年參與無家者世界盃後，是亞洲隊中唯一一隊從沒缺席的球隊。而在七大洲中，除了南極洲，其他地區已經主辦過無家者世界盃，唯獨亞洲未曾主辦。亞洲面積最大，也是人口最多，他們認為我們是比較有機會主辦一次無家者世界盃，而這亦是 Alex 的夢想，也是我們想實行的事。」

「所以二○一六年的香港國際街頭足球邀請賽，算是一個難得的熱身機會？」

「難得，也是十分難忘。」

「之前我跟社工 Apple 做訪談，她說那天下午下了很久的大雨，你們忙着買東西盡量把球場上的積水掃走，最後還是決定取消當日餘下的分組賽。行程緊湊，你們之後更要出席歡迎晚宴，她還幫你買新的褲子及內褲呢。」

Apple 亦是執委會的成員之一，開朗，喜歡運動，予人自信與精力充沛的感覺。未正式加入執委會之前，已對香港街足及曙光足球隊甚有興趣，她

還曾向她的前同事、曙光足球隊第一次出戰無家者世界盃的總教練何渭枝表示，「曙光足球隊那邊有沒有義工空缺？近期有甚麼活動可參與？甚麼職位也可以呀！掃地都可以！」由自告奮勇，到日後成為固定的執委會成員，她參與每屆香港隊代表隊成員選拔面試，擔當評審員。但這並非輕鬆的工作，每年的出賽名額及資源有限，執委會總為作出最後抉擇而苦惱，甚至曾為定下出賽名單，商討至晚上十二時多也未有定案。這需要理性判斷，而此刻亦流露出 Apple 的感性一面。最初，她聽到每位無家者的故事時，淚腺都失守，後來都能忍着淚水。這不是代表不再傷感，「眼濕濕」是因為每人都是獨特的，她仍然會被每個經歷感動。

李德能笑說：「除了我的媽媽及妻子，第三個就是她幫我買這些用品了。

我們當時第一次舉辦大型賽事，一場大雨，考驗我們的『拆彈能力』。」

「對啊，當年好像下起大雨來，但有甚麼危機？」

「當時天氣在下午時轉差，天開始暗，開始是微雨，其後越來越大，把場

地都弄濕。」

「怪不得你和 Apple 到附近搜羅一些掃把盡量把場地弄乾，令賽事可繼續進行。」

「可是天有不測之風雲，雨大得根本不能繼續踢下去，亦沒有停雨的跡象，只好暫停。」

「因為第一日的比賽未完成，所以影響日後的賽程！」

「這問題可大了，應該怎樣把未完成的賽事安排在第二天的賽程？」

其餘的賽事因此而順延，所以也是要重新整理。幸好我們想起有『賽程小王子』之稱的阿風，他是執委會的一員，擅長賽程的設計與安排，我們立刻叫他閉關處理，重新調整比賽對戰表，最後有驚無險地完成，這真的是一個很好的經驗及回憶。」

「你也接觸了我們不少球員及執委會成員吧，覺得街足、無家者世界盃有甚麼感覺、想法？」

「……」我思索了一會，怎麼好像我在被訪問？

「你們的故事、信念與魅力，很難用三言兩語言明。但我記得 Apple 曾跟我這樣說，『我喜歡運動，也喜歡助人，現在是兩者結合在一起，用足球改變生命是十分有意義的事。不過，其實是精神吸引我，多於這個項目。』」

李德能此時露出滿意的微笑，思索一會後接著說：「令我繼續下去，是球員的轉變。我認識他們，都一定曾是無家者，其中一個因為『爛賭』，家人不讓他回家。最難忘的，不是他努力練習，最後成為代表隊一員，而是一次，他的兒子像樹熊一樣抱着他的腿來球場。一個曾經破碎的家庭，最後卻破鏡重圓，甚至孩子以爸爸為傲。我們的付出也許只是時間、腦力及體力，如果可看到這結果，又為何要吝嗇呢？」

足球告訴我們的故事

· 李宗德 ·

如果説能奪去很多香港人的睡眠時間是甚麼？

首選必定是「工作」。香港人工時可算是全球最長，甚至最近也有不少

二十四小時健身中心，接近凌晨去運動是一種常態嗎？

不過還有一個原因會令香港人樂意廢寢，這一定是每四年舉辦一次的世界盃。

每晚緊貼直播，比賽半夜開始，然後清晨結束。為了支持喜歡的球隊，

也可以提早三點從床上爬起來，又或者選擇直接不睡覺等開始，球賽結束！

吃個早餐，直接上班。

看球賽的決心，無人能擋。

我坐在電腦前，看着跟曙光足球隊成員的對話文本，思索着足球的魅力。

足球對他們來説，不只是興趣、運動，而是改變生命的一個契機、一個媒介。

我按下鍵盤⋯⋯

足球告訴我們的事⋯

「不切實際」的夢想，是可以實現的。

社工吳衞東，東哥，從報紙上得知世上原來有無家者世界盃一事後，決定組個香港隊參賽。

他毫無組隊及訓練的概念及經驗，大家都說他只有一股「傻勁」。

他憑着對足球的熱誠、對改變的期盼，四出尋找參加者及資金。這個看似不可能的夢想，吸引了另一個有夢想的人——陳永柏，Alex。

Alex 從報導得知東哥在籌募資金後，燃起他一直埋藏已久的領隊之夢。

最後，無家者世界盃香港代表隊成軍，他亦成為領隊。

由不可能變成可能，由一個社工主力帶動的活動，慢慢發展至一個有組織的香港街頭足球協會來舉辦本地賽事、籌備出國資金、支援曙光足球隊成員回港後的身心成長等。

還有李宗德博士，他對足球完全不熟悉，卻又一直無私付出支持球隊；由一個他形容自己為陌路人，轉化為同路人與各成員一起追夢。

這個夢想，吸引了一班同路人，故事至今已經十八年，仍然繼續。

快樂其實很簡單。

「一齊踢波，流一身汗水；偶爾聚在一起吹水，一起做服務，這已經很難得。」

某次我與曙光足球隊隊成員一起整理物資時閒聊，聽着他們的分享。

他們背負着各種不同的過去，卻因為足球結緣，成為球場上的隊友，球場外的朋友。正正因為經歷人生的高低起跌，他們明白快樂可從足球，從日常生活中找到。

生活也許很難，但快樂可以很簡單。

找到自己，更要找到自己的位置。

大家當然明白足球是一個團體運動，無論是四人、七人、十一人足球也好，都是一群人參與才成事。

你可能想當前鋒，但原來最適合「守龍」。

我們總會有這種憧憬及誤判，經過一番跌碰、觀察、比較及分析後，便

會知道自己的強弱項，找到自己及自己的位置。各人互相配合下，才能發揮各自的長處，來一場精彩的球賽。

他們迷失在人生的道路上，陷入一個循環，最後卻因為足球找到缺口突破，看到曙光，再慢慢找到屬於自己的人生軌道。

傳波，亦在傳承生命的故事。

台上一分鐘，台下十年功，上場踢波亦如是。

無論幾有天分，還是要下一番苦工。足球磨練的不只是自身的體格，還有做人的態度。

在球場上，碰撞、跌倒是家常便飯。

沒有一場足球比賽是沒有球員受傷的。離場包紮、治療一下，雙手拍一下自己的臉頰後，又衝出去球場馳騁。跌倒，再來。人生亦如是。

無論每人背負着怎樣的過去，大家所留下的血、汗、淚，都是值得我們

引以為傲的戰績。

我把文稿檔案關上前寫上最後的話：

這裏沒有超級精彩的球賽對戰場面，

這裏只是各人相遇與別離下交錯的故事。

附錄

無家者世界盃

無家者世界盃（Homeless World Cup）始於二〇〇三年，由國際街頭報紙網絡（The International Network of Street papers）主辦，每年於世界不同城市舉行，參加者皆是來自世界各地的無家者——因個人問題如吸毒、酗酒、沉迷賭博、家庭問題等而沒有回家或露宿街頭之人士。主辦單位透過足球運動，讓他們重建自信及重投社會，同時提高世界對無家者及貧窮問題的關注。無家者世界盃主席 Mel Young 曾表示「A house is not a home」，認為需要從一個更宏觀的角度看待現今無家者的情況。

更多關於無家者世界盃：https://www.homelessworldcup.org/

香港街頭足球

香港於二〇〇五年開始參加無家者世界盃,由香港社區組織協會及和富社會企業每年舉辦籌款賽籌措參賽經費,並組織球隊集訓及參賽。於二〇一三年兩間機構合作成立香港街頭足球,透過一系列活動,幫助邊緣社群重建健康生活,推廣共融,同時繼續透過來自不同專業的義工組成委員會,負責組織、訓練及派隊出外參加無家者世界盃。

二〇一六年開始,獲得香港賽馬會慈善信託基金 (The Hong Kong Jockey Club Charities Trust) 捐助,推行「賽馬會社區足球創希望」(Jockey Club Community Soccer for Hope),透過舉辦足球比賽和相關的社區服務活動,進一步促進邊緣社群重投社會,提升職場競爭力,與社會各界人士攜手推動社會共融,創建希望。

更多關於香港街頭足球

官方網址：http://streetsoccer.hk/

Facebook：https://www.facebook.com/StreetSoccerHongKong/

更多關於香港社區組織協會

官方網址：https://soco.org.hk/en/

更多關於和富社會企業

官方網址：https://wse.hk/

捐助機構：香港賽馬會慈善信託基金

責任編輯：梁偉基

書籍設計：吳丹娜

書　　名　足動生命：無家者與香港街足的汗與淚

策　　劃　香港街頭足球

著　　者　梁蔚澄

插　　畫　Man 僧

編　　審　陳永柏　李德能　吳衞東　莫逸風

出　　版　三聯書店（香港）有限公司
　　　　　香港北角英皇道四九九號北角工業大廈二十樓

香港發行　香港聯合書刊物流有限公司
　　　　　香港新界荃灣德士古道二二〇—二四八號十六樓

印　　刷　美雅印刷製本有限公司
　　　　　香港九龍觀塘榮業街六號四樓A室

版　　次　二〇二二年十二月香港第一版第一次印刷

規　　格　三十二開（130×185mm）一三六面

國際書號　ISBN 978-962-04-5098-3

©2022 三聯書店（香港）有限公司

Published & Printed in Hong Kong, China.